中國篆刻名品 [二十四]

沙孟海篆刻名品

上海書畫出版社

《中國篆刻名品》編委會

主編
　　王立翔

編委（按姓氏筆畫爲序）
　　王立翔　朱艷萍
　　李劍鋒　陳家紅
　　張恒烟　楊少鋒

本册釋文注釋
　　楊少鋒　魏書寬

本册圖文審定
　　朱艷萍　陳家紅

出版説明

中國印章藝術歷史悠久。戰國時期，印章是權力象徵和交往憑信。雖然印章的產生與實用密不可分，但在不同時期的文字演進與審美意趣影響下，印章形成了一系列不同風格。至秦漢，印章藝術達到了標高後代的高峰。六朝以降，鑒藏印開始在書畫上大量使用，這不僅促使印章與書畫結緣，更讓印章邁向純藝術天地。宋元時期，書畫家開始涉足印章領域，不僅在創作上與印工合作，而且將印章與書畫創作融合，共同構起嶄新的藝術天地。由于文人將印章引入書畫，並不斷注入更多藝術元素，至元代始印章逐漸演化爲一門自覺的文人藝術——篆刻藝術。元代不僅確立了『印宗秦漢』的篆刻審美觀念，更出現了集自寫自刻于一身的文人篆刻家。在明清文人篆刻家的努力下，篆刻藝術不斷在印材工具、技法形式、創作思想、藝術理論等方面得到豐富和完善，至此印人輩出，流派變換，風格絢爛，蔚然成風。

明清作爲文人篆刻藝術的高峰期，與秦漢時期的璽印藝術并稱爲印章史上的『雙峰』。記錄印章的印譜或起源于唐宋時期。最初的印譜有記録史料和研考典章的功用。進入文人篆刻時代，篆刻家所輯印譜則以鑒賞臨習、傳播名聲爲目的。印譜雖然是篆刻藝術的重要載體，但其承載的內涵和生發的價值則遠不止此。印譜所呈現的不僅僅是個人乃至時代的審美趣味、師承關係與傳統淵源，更體現着藝術與社會的文化思潮。以出版的視角觀之，印譜亦是化身千萬的藝術寶庫。

《中國篆刻名品》是我社『名品系列』的組成部分。此前出版的《中國碑帖名品》《中國繪畫名品》已爲讀者關照中國書畫構建了宏大體系。作爲中國傳統藝術中『書畫印』不可分割的一部分，《中國篆刻名品》也將爲讀者系統呈現篆刻藝術的源流變遷。《中國篆刻名品》上起戰國璽印，下訖當代名家篆刻，共收印人近二百位，計二十五冊。

與前二種『名品』一樣，《中國篆刻名品》也努力突破陳軌，致力開創一些新範式，以滿足當今讀者學習與鑒賞之需。如印作的甄選，以觀照經典與別裁生趣相濟；印蜕的刊印，均高清掃描自原鈐优品印譜，并呈現一些印章的典型材質和形制；每方印均標注釋文，且對其中所涉歷史人物與詩文典故加以注解，透視出篆刻藝術深厚的歷史文化信息；各冊書後附有名家品評，在注重欣賞同時，助讀者了解藝術特點。

叢書編排體例分爲兩種：歷代官私璽印以印文字數爲序，文人流派篆刻先按作者生卒年排序，再以印作邊款紀年時間編排，時間不明者依次按照姓名印、齋號印、收藏印、閑章的順序編定，姓名印按照先自用印再他人用印的順序編排，以期展示篆刻名家的風格流變。

《中國篆刻名品》以有利學習、創作和藝術史觀照爲編輯宗旨，努力做優品質，望篆刻學研者能藉此探索到登堂入室之門。

簡 介

沙孟海（一九〇〇—一九九二），原名文若，字孟海，號石荒、沙村、決明，別號僧孚。浙江鄞縣（今寧波市鄞州區）人。歷任浙江美術學院教授、西泠印社社長等。著作有《印學史》《印學概論》《近三百年書學》等。

沙孟海是二十世紀書壇泰斗，同時對古文字學、篆刻學、考古學、金石學等均有精深研究。

沙孟海在治學上視野廣闊，基于清代樸學與二十世紀初葉新史學的影響，沙孟海對近代考古學予以較多的關注，并由此對篆刻進行反思，這不僅體現在沙孟海有關印學的研究上，同時也體現在他的篆刻取法多元，除了取法流派印、古璽、秦印、漢印之外，作爲探索，他還嘗試將甲骨文、陶文、古泉、碑版等文字入印，其所刻印文必合古則。

在技法方面，沙孟海初師趙叔孺，後拜吳昌碩爲師，他在學習吳昌碩篆刻技法的同時，更着眼于領悟吳氏的藝術理念與精神，將趙叔孺溫潤、秀勁之氣和吳昌碩雄樸、宏偉之神融于一體。儘管沙孟海一生治印僅五六百方，但他的篆刻意境深遠，迥異于時流。在刀法上，他衝刀、切刀兼施，不假修飾，任由刀痕自然顯露；在章法上，他通過印文排布，體現出他對傳世璽印和流派印的理解與認識。綜觀沙孟海的篆刻作品，他不傍時風，與古爲徒，食古而化，這些都充分體現出沙孟海廣博的藝術學識與獨樹一幟的創新精神。

本書印蜕選自《沙孟海印譜》等原鈐印譜，部分印章配以原石照片。

留付千秋脈望知
天嬰室詩句。壬戌四月維夏，僧孚刻
□用。

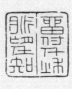

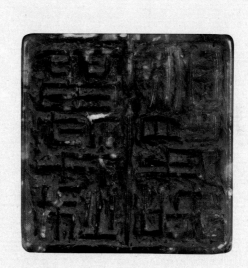

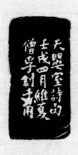

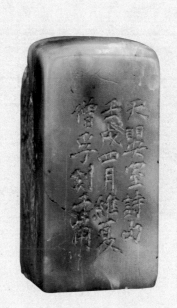

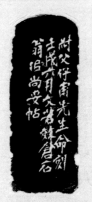

別宥齋

吾師馮君木先生刻取《南華經》二字
題鄧鄟齋額，余爲製印，時壬戌十一月，
文若記。

沙孝肩印

叔父仔甫先生命刻。壬戌六月，文若
效倉石翁，似尚妥帖。

馮君木：即馮開，原名鴻開，
字君木，號回風，浙江慈溪人。
清代文學家，文主漢魏，詩
宗杜韓，詞出清真、夢窗。

鄧鄟卿：即朱鼎煦，字鄟卿，
又字贊父，號別宥，香句，
浙江蕭山（今杭州）人。近代、
藏書家、版本目録學家，文
物收藏家、鑒賞家。

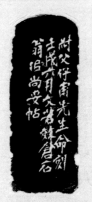

鼎煦

壬戌十月，薄游滬上，離群索居，蕭城寡歡，朱君鄲卿頓相周存，感其盛意，刻此贈之。若。

安心頭陀

研雲先生學佛有年，癸亥六十一，自署安心頭陀，屬爲製印。三月九日，文若記。

馮介倩

癸亥四月，先生來滬命刻數印，此其一焉。文若記。

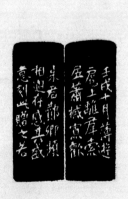

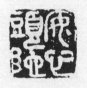

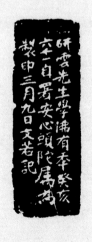

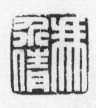

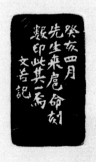

开
庚申七月，文若敬刻。

韵蘭
甲子，沙村。

孝肩印信
壬戌六月，文若作。

咏霓
十三年十月十日。石荒。

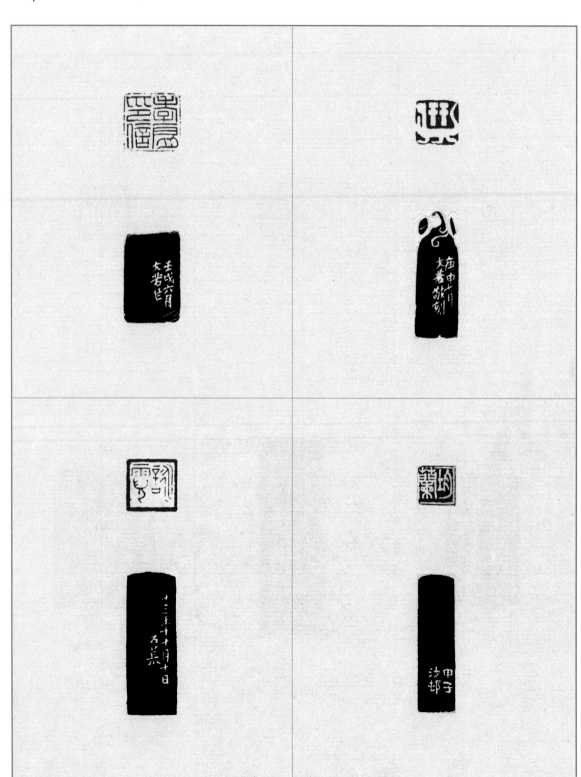

咏霓：即翁文灝，字咏霓，
浙江鄞縣（今寧波）人。

蔡賓牟印

此去歲十二月四日燈下作。信手雕畫，
毫不經意。癸亥三月，蘭沙補款。

黎如

癸亥歲不盡五日，尚客春申，雨窗刻此。
石荒。

潭根室

癸亥歲不盡四日，孟海為賓牟刻。

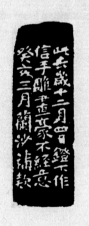

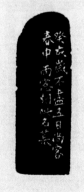

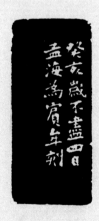

五

蔡纡印信

甲子秋日，鑱于海上明存閣。石荒記。

北坎室藏書

炎公藏書之記。甲子，文若。

容平私印

容平持石索刻，余以其稚，取刀就石，畫成付之。鈍朴自然，何復遜吳讓翁哉？甲子十二月，沙村。

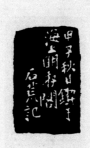

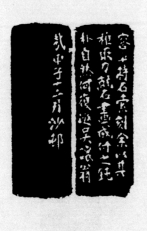

六

蕙風：即況周頤，字夔笙、一字揆孫，別號玉梅詞人、玉梅詞隱，晚號蕙風詞隱，廣西臨桂（今桂林）人。一生致力於詞創作，與王鵬運、朱祖謀、鄭文焯并稱『清末四大詞人』。

弟德：即童第德，字藻孫，又字次布，浙江鄞縣（今寧波）人。童第周次兄。近代文史學者、書法家。

背塵乃能合覺

擬漢將軍印，蕙風先生教正。甲子十二月，後學沙文若。

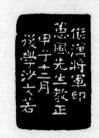

錢鴻範

參漢金意爲其傳大兄。文若，乙丑正月。

弟德校讀

乙丑六月，歸自滬瀆，遇次布於郡中，出石屬刻，爲避一日行成之。文若。

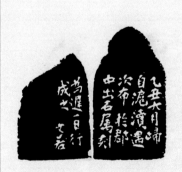

鑿山骨

欲儂鑿山骨，韓約素語也。沙村。此乙丑舊製，後卅五年，從故鄉篋衍中撿得之。己亥夏，孟海記於大某山中。

鑿山骨：山骨，指山中岩石。在繪畫中指山的内在神韻。「鑿山骨」出自明代女篆刻家韓約素之口。

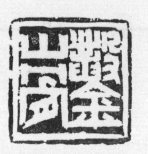

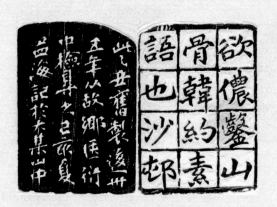

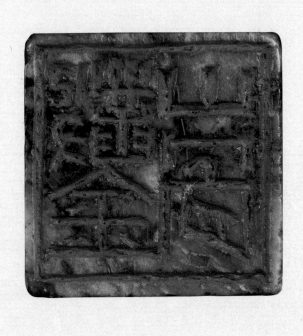

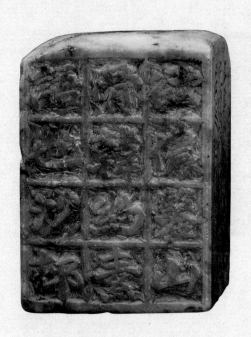

乙丑夏日，自製面面印。

麗娃鄉循吏祠奉祀生

況蕙風先生爲明循吏蘇州太守伯律公裔孫。公祠在胥門內西美巷，即古麗娃鄉。乙丑六月，先生率次君小宋瞻瓜祠下，屬刻此印。文若。

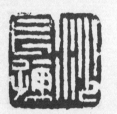

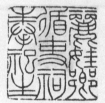

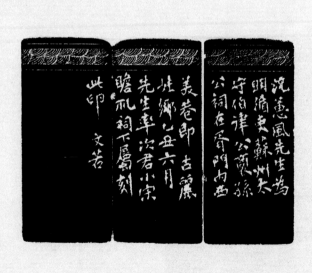

有殷勤之意者好麗：語出《韓詩外傳》：「和者好粉，智者好彈，有殷勤之意者好麗。」

有殷勤之意者好麗

《韓詩外傳》語，木師命刻，乙丑二月，文若。

有殷勤之意者好麗

君木師以《韓嬰詩傳》語令刻小印。蕙風先生見而稱善，屬仿前作，遂爲此語治第二印。乙丑二月，文若并記。

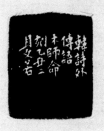

涩柈

涩柈尊丈屬，乙丑立秋，文若。

蔡賓牟印

乙丑人日爲賓牟大弟。沙村。

相思得志

乙丑四月初九夜三鼓坐而作。

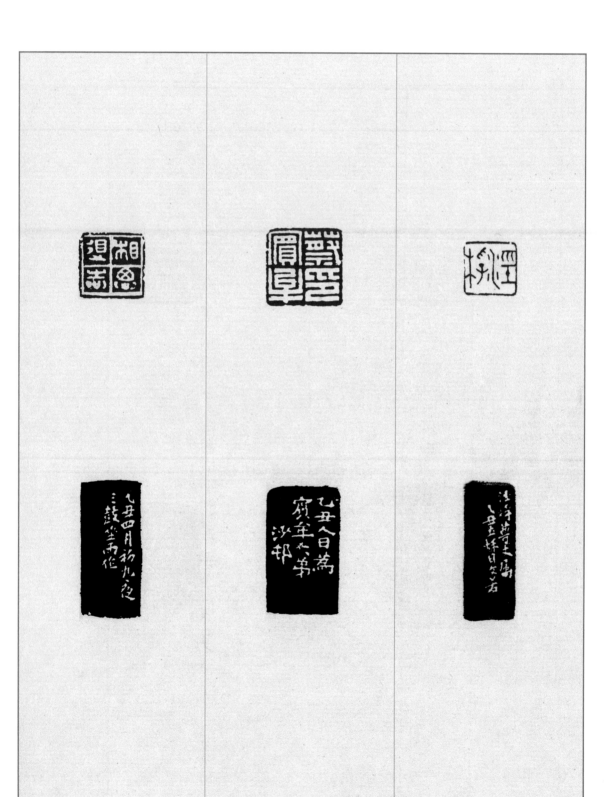

魏友�印

乙丑歲不盡三日，石荒刻於大菜山中。

重叔

孟澥爲四弟刻，乙丑十二月。

孫碧依

由吳攘翁進求漢法。乙丑十一月，孟澥爲碧依製。

周信孚印

乙丑春日，石荒治石。沙村仿漢。

常利

乙丑元旦，擬漢鑿印。蕙風先生嘗屬缶翁作荔支立軸，題其嵩曰：「唯利是圖。」敬以是印奉貽，屬先生首春試筆利市。文若。

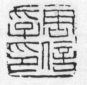

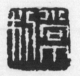

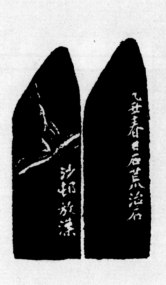

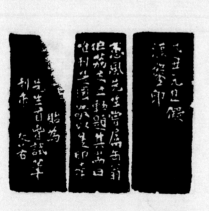

衣雲女士
孟海擬朱文印之最古者。乙丑十二月

晦，衣雲同學屬刻。

懷沙
乙丑臘月刻。

李冰唯
孟海擬漢。丙寅十一月。

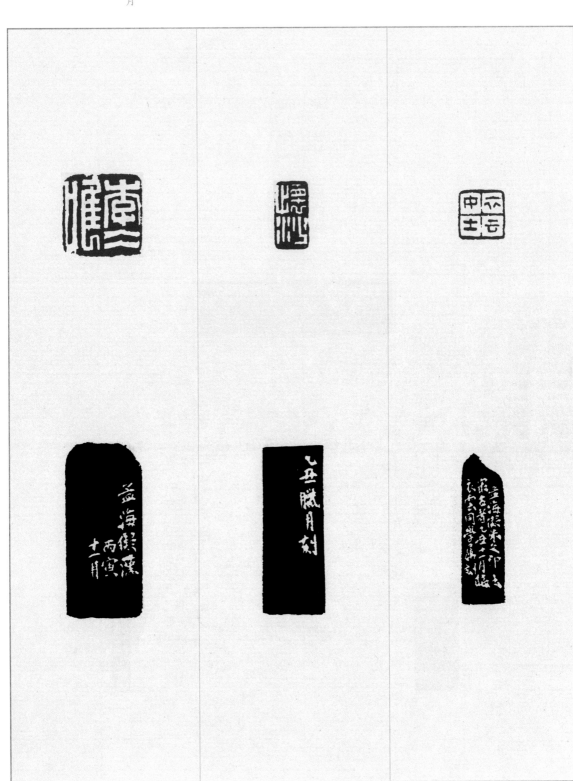

沙文若唯·蘭沙館

乙丑早秋自刻。

鄞縣沙文若孟海朝夕諷籀之書

乙丑八月廿又五日作于春申。

秦潤卿

乙丑夏五，石荒。

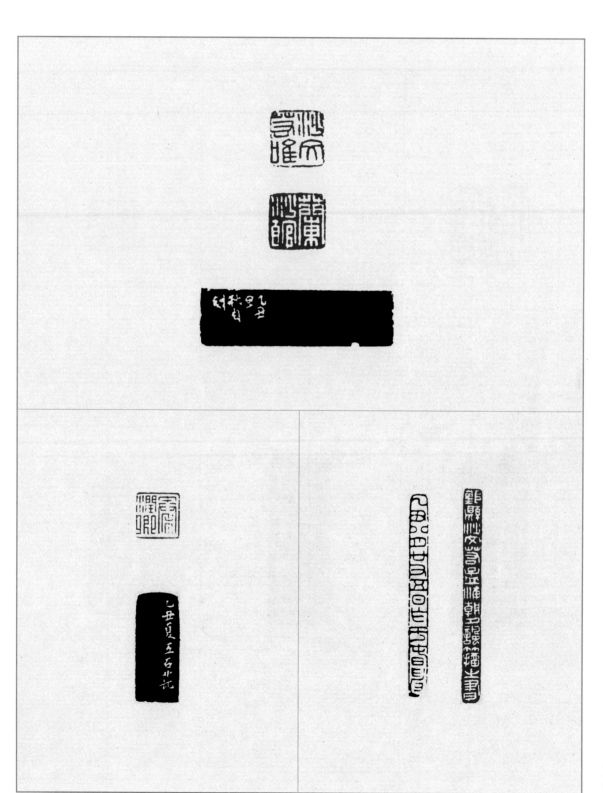

長樂

唐馮拱之封長樂縣公，長樂之稱，固不自五朝元老始也。馮先生命仿漢印，并記其言於此。乙丑七月，沙文若。

諸馴信鈢

孟察從余問印半載，歲暮將別，爲成是鈢。乙丑，僧孚。

一七

九刦散人

丙寅九月，石荒製。

沙押

撫元押同姓者，姓下作花書，猶六朝
人所謂鳳尾也。丙寅冬，沙村

靖塵

乙丑八月，石荒。

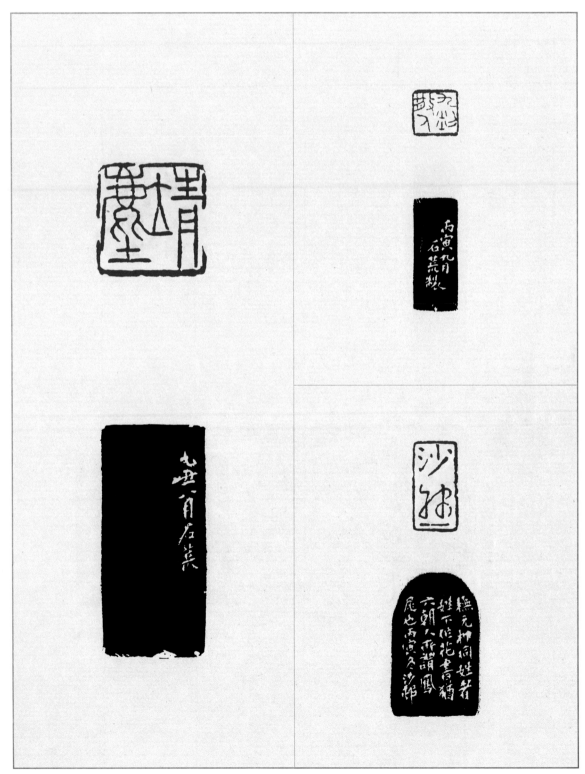

審曲面勢：指工匠做器物，
要仔細察看曲直，根據不同
情況處理材料。語出《周禮》：
「審曲面勢，以飭五材，以辨
民器，謂之百工。」

審曲面勢

審曲面勢，語見《周官》戊辰閏二月
晦夕，禪覺軒坐雨，爲啓兄
刻此啓兄亦爲余作名印，刻成各自惘然，謂
岳師而在，必有以啓我。文若。

字啓我 文若

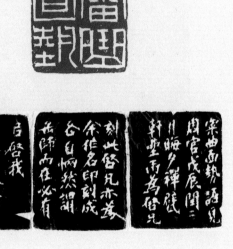

香風時來吹去姜花更雨新者

君木師屬鐫「香風時來」十二字，語
出釋典。師云：「此語所喻至廣，以
喻修身，則改過遷善之義也。以
喻屬學，則日新又新之意也。以
喻養生，則吐故納新之恉也。以
喻策治，則除舊布新之爲也。見仁見智，是在其人。」余
曰：「若敢竊取養生一義，爲先生蹈
除宿疾之徵，可乎？」丙寅春日，沙
文若容滬上。

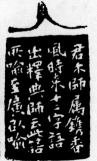

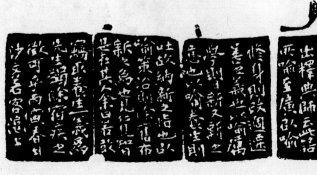

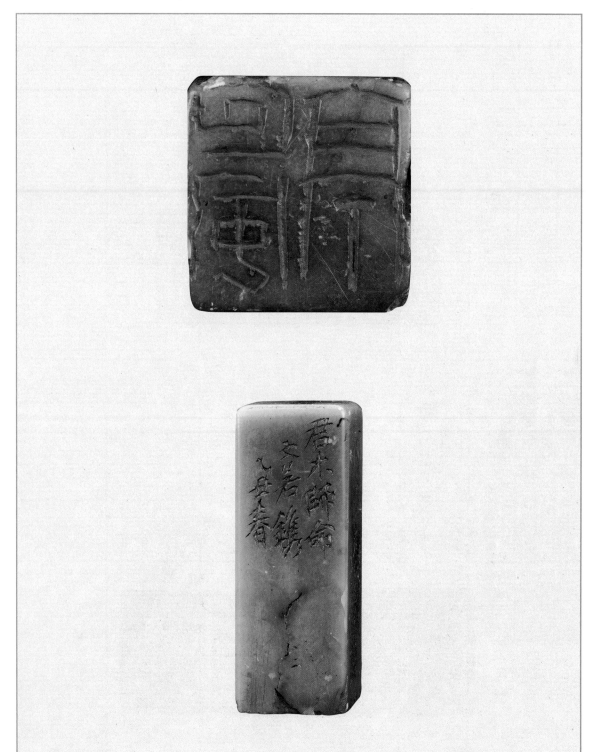

回風亭

君木師命文若鑱，乙丑春。先師殞後，此印遺失，輾轉入張君開勳手。乙卯八月以詒余，俛仰五十載矣，喜而志之。孟海年七十有六。

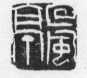

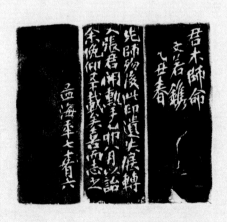

二一

陳逸

乙丑十月，盂海擬西泠派，寄貽道布，杭州。

安安

乙丑夏來滬，主蔡氏二十日，爲其姊妹數人各治一印，安安最小，最後成之。沙村。

文若

以鼎卜文入印，丙寅十月自製。

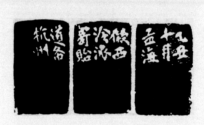

趙時棡：名潤祥、叔孺，字
獻忱，後易名時棡，號紉萇，
晚號二弩老人，以叔孺行世，
浙江鄞縣（今寧波）人。近
代篆刻家、書畫家。

次布

雨夜宿布兄寓齋，督余刻此，
下矣。丙寅八月，若。

趙時棡印

叔孺師誨正。丙寅天中節，文若

大司農印

丁卯十二月，爲山本先生擬漢泥封之
完好者。孟澥製於春申。

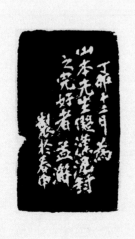

前竹垞一月生

丁卯八月廿一日，彊村先生令刻。是日適爲竹垞老人三百歲生辰。文若。

蕭山朱鼎煦收藏書籍

丁卯九月十三夕集呼雷室，贊兄督刻。沙文若。

彊村老民

彊丈教正。文若，丁卯十二月。

竹垞：即朱彝尊，字錫鬯，號竹垞，浙江秀水（今嘉興）人。清代學者、文學家。

彊村：即朱祖謀，原名朱孝臧，字古微，藋生，號漚尹、彊村，浙江歸安（今湖州）人。清末民國間詞人。

周信芳：名士楚，浙江慈溪（今寧波）人。近代京劇藝術家。

聾蟲

侍岳丈談，岳丈謂『聾蟲』二字不易篆，顧令試刻。既成，未及奉教而丈病，尋捐館舍。丁卯既逝，臣質死矣。題此以志吾痛。丁卯十一月，文若。寒陽翁苦重聽，岳若日有同病，岳既逝，轉以贈。

周信芳

石荒擬漢之作。丁卯九月。

地上麒麟

丁卯九秋，爲周君信芳刻。周君工優樂，別署曰麒麟童。蘇堪先生贈詩有此四字。蘭沙。

二五

雙清長壽

雙秘書長令刻，仿漢應之，沙孟海，戊辰早春。

韓競私印

蘭沙孃率之作，不堪爲登荼用也。戊辰四月。

抵死不作繭

止澂先生屬刻此五字，可想見其近懷焉。戊辰十月，文若。

韓競：即韓登安，原名競，一字仲錚，別署耿齋、安華等。現代篆刻家、書畫家。

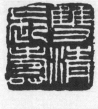

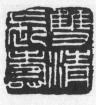

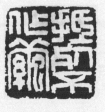

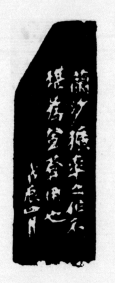

馮君木

門人沙文若製，戊辰後二月。

惜道宧

與藻兄同往梅花碑買石，歸鎸此。若。
戊辰二月。

雙押

孟澥擬元押。戊辰秋。

陳星庚印

鈞侯老伯正篆。戊辰冬，沙文若。

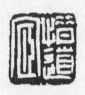

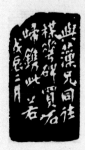

願與梅花共百年

孟海擬漢鑿印。戊辰十二月。

蕭山朱鼎煦收藏書籍

贊兄屬刻藏書印，擬古朱記爲之。己巳五月望，文若將去杭州。

知魚之樂

文若爲達夫兄製。庚午。

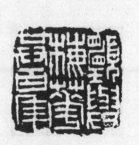

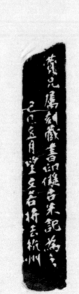

二八

庚午

用流沙漢簡中字。庚午春日，鍥于廣
州東山龜岡寓樓，正木棉花發似火繳
時也。孟澥記。

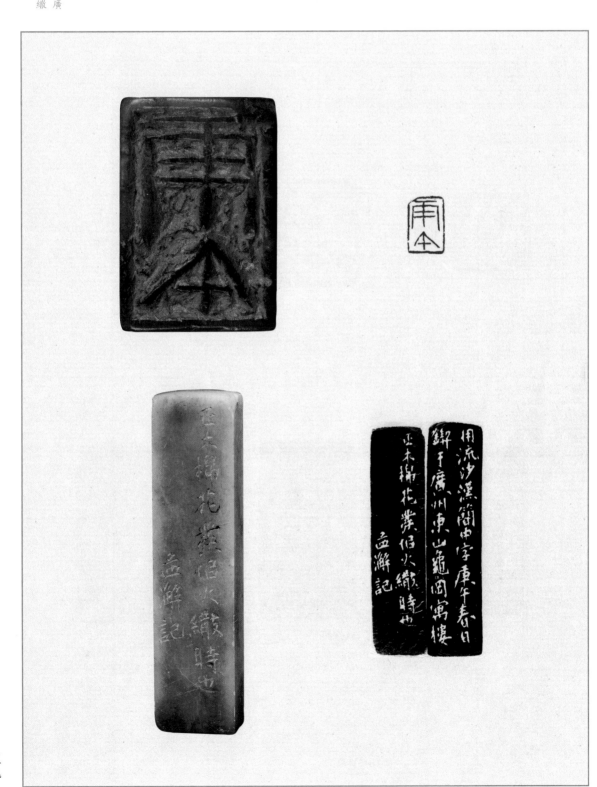

沙保甫

庚午夏，應十四叔命，文若。

夜雨雷齋

石荒作此，有鈍丁意趣。甲戌在金陵。

顧樹森鈢

蔭老名鈢。丙子夏夕，文若製于夜雨雷齋。

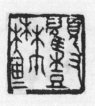

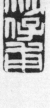

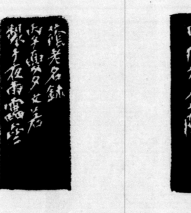

丙子五月，文若刻于石頭。別寒瓊先

生六年矣。

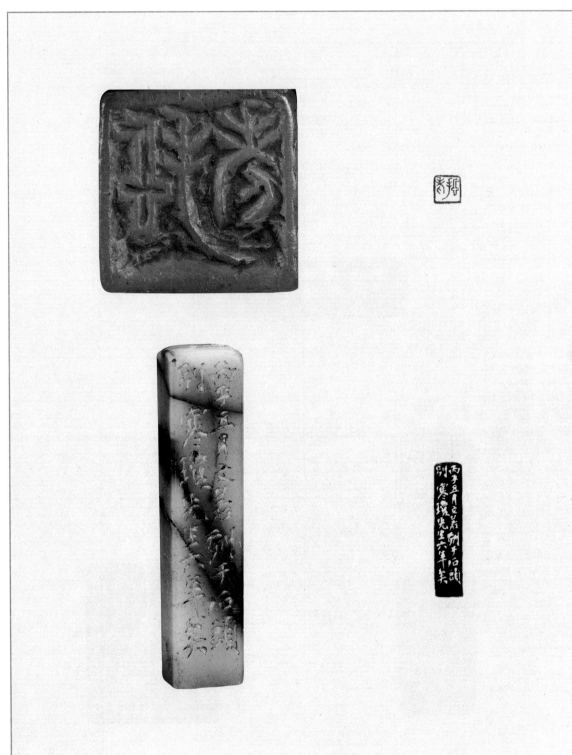

沙文若印·沙孟海印

古兩面印，有名字出著印字者，孟海用其例。戊寅春在漢上。

静耦軒夫婦心賞之符

軒檻幽清，圖史臚陳。鎦樊仙侶，桓鮑令名。泖滄江之虹月，踐覆茶之松惺。漢皋萍合，同愒新亭。海桑千劫，惟石不泯。戊寅五月，爲稆園製。鄞

沙文若鉩

己丑上巳，刻于小沙泥街寓居。孟公記。

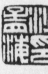

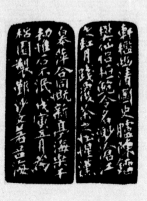

臣書刷字：語出宋代米芾《海岳名言》。刷字，指用筆急速，八面出鋒。啟功評：『臣書刷字墨淋漓，舒卷烟雲勢最奇。』

臣書刷字

米元章對時君之問云：『蔡京不得筆，蔡卞得筆而乏逸韻，蔡襄勒字，沈遼排字，黃庭堅描字，蘇軾畫字，臣書刷字。』數者皆賤目之，然元章自道似謙，而實不讓。諸如勒、排、描、畫、盡裝作之辭，刷則揮灑自如，無所假藉。乙酉居渝州自製印并記。孟澥。

胡適之鈢

丁亥十一月，孟海雪夜刻此。

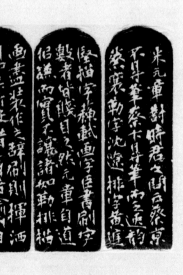

千歲憂齋

雲日方開，終風又曀。誦古詩『生年不滿百，而懷千歲憂』，不任身世之感，因顏其齋。丙戌三月，石荒在渝州。

若

庚寅春，杭州勞動路寓齋刻此。

鄧拓激賞

庚子春日，孟海製。

鄧拓：原名鄧子健，福建閩侯人，現代雜文家、詩人、政論家、歷史學家。

三四

四十九年無是處

四十九年無是處，回風堂詩句也。江南解放，余年政五十。用商代鹿頭刻辭體勢，自製此印。己丑五月望日，孟海在滬廛。

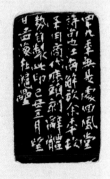

三五

若榴花屋

丙寅夏，與二弟文求、四弟文威、徐偉、陳逸僧道希，賃居上海戈登路七百十五號，凡四旬。中庭榴樹數本正作花。余顏之曰：『若榴花屋』弟輩五人時已委身革命事業，此屋曾為英帝國主義者搜索，辛未瞿禰。後二三年，文求、偉先後遭本國統治者殺害；逸僧旋亦病卒。今新國肇建，追惟曩迹，已隔二十五年。小屋園籬，榴花照眼，宛然如昨日事，用舊名榜西湖新寓，亦不忘在莒意也。

一九五二年壬辰六月，孟海記。

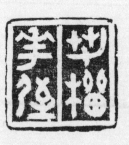

三六

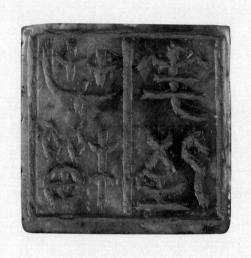

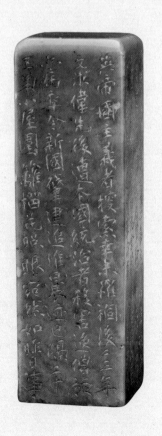

沙文漢印

一九五五年，先父爲三叔父製，丙卯
臘月，更世補款。

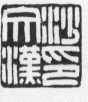

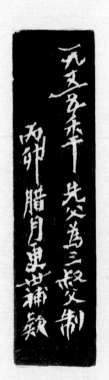

張宗祥印章

冷僧先生高是。己亥九月，文若製。

沙文漢：沙孟海三弟。

張宗祥：字閬聲，號冷僧，
別署鐵如意館主，浙江海寧
人。現代學者、書法家。曾
任浙江圖書館館長、西冷印
社第三任社長，著有《臨池
隨筆》《書法源流論》《論書
絶句》。

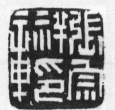

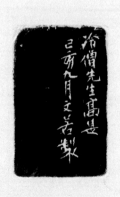

三八

傳玖畫記

辛丑七月，會於金華北山，與傅玖兄居同室，譚藝甚歡。歸杭後，屬刻此印。孟海。

政治掛帥

中國共產黨成立四十周年，西泠印社同人相約製印譜作紀念，分句得「政治掛帥」四字。孟海。

天壽：即潘天壽，早年名天授，字大頤，自署阿壽，雷婆頭峰壽者等，浙江寧海人，近現代畫家，美術教育家，著有《中國繪畫史》。

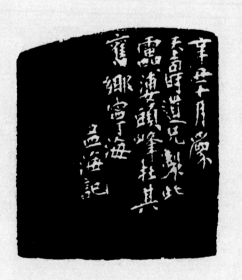

四〇

南北兩峰作印看

岳師詩句。兩峰謂南高峰、北高峰也。
余來會城所居樓有西牖，從鄰園樹杪
間隱望，見湖上諸山，兩峰之渺小，
曾不印章。若而烟雲舒卷，景狀萬變，
是可以悟篆法矣。戊辰端二，孟公
丁丑日寇犯杭州，書物蕩然。程君君
如劫後游冷攤得此，以復於余
鋟石之時，忽忽三十年矣。己亥秋日，
孟海記
詩句原作『南北高峰』，此誤鋟。

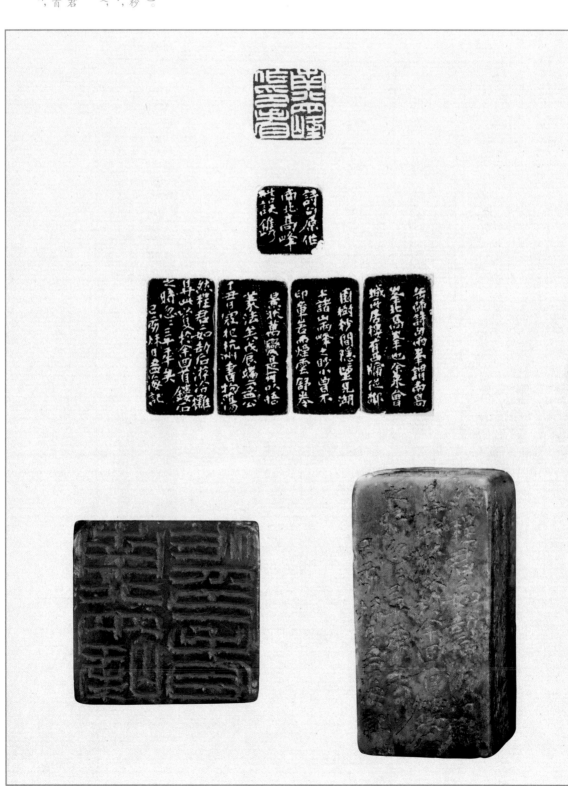

手鈔六千卷樓

閬聲先生喜鈔校古籍，積六千卷，因榜其樓。壬寅十一月，孟海試仙居石。

冷僧墨戲

壬寅，孟澥。

決明館

舊有此印，經亂亡失。壬寅重刻，轉
不如前。孟海。

缶盧老人病重聽，嘗課余刻『聾蟲』
二字，既試為之，未呈政，老人遽中
風謝世。今余亦有斯疾，再刻此二字
自用。垂老無成，真聾蟲耳。壬寅
十一月，孟海。

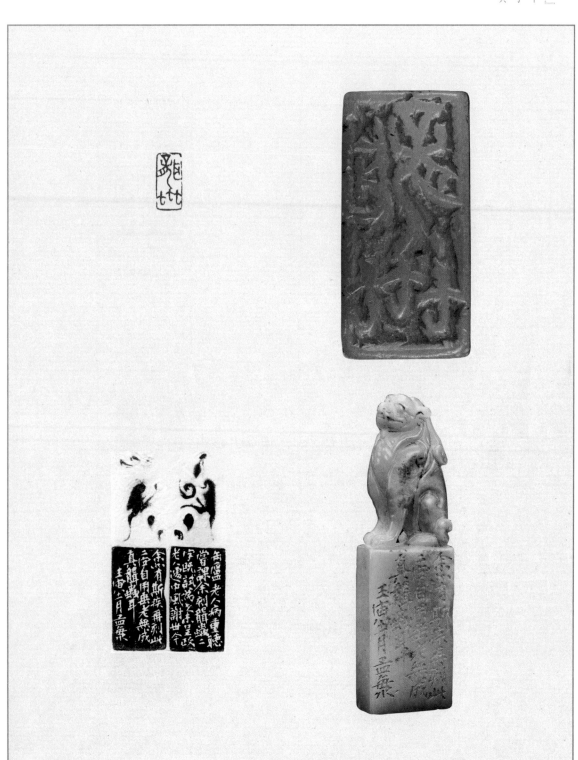

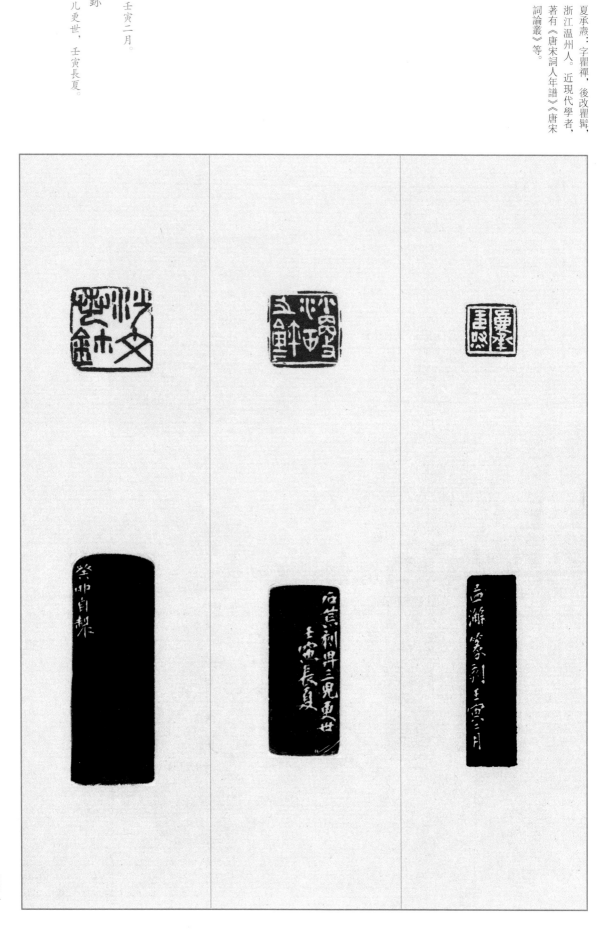

夏承燾：字瞿禪，後改瞿髯，浙江溫州人。近現代學者，著有《唐宋詞人年譜》《唐宋詞論叢》等。

夏承燾

孟澥篆刻，壬寅二月。

沙更世之鈢

石荒刻昇三兒更世，壬寅長夏。

沙文若鈢

癸卯自製。

沙村唯印

古印用唯字，或曰吏職，史支閣載；
或曰唯諾也，猶後世畫諾之意。後
十七年癸卯三月記。巴山雨夜製此，
孟公。

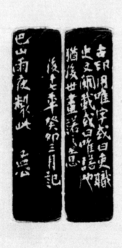

老沙爲石

『老沙爲石』，語見《焦氏易林》石荒，刻於杭州，時年六十三。此石張閭老舊贈。

家在赤堇山麓

此大嵩石，出吾鄉球山，今不可多得。芝簃、道初各以舊藏璞石見詒，采泉使其子剖而治之，分贈諸同鄉，亦客中韵事也。癸卯十月，孟海。

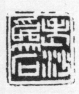

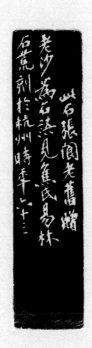

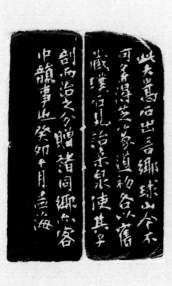

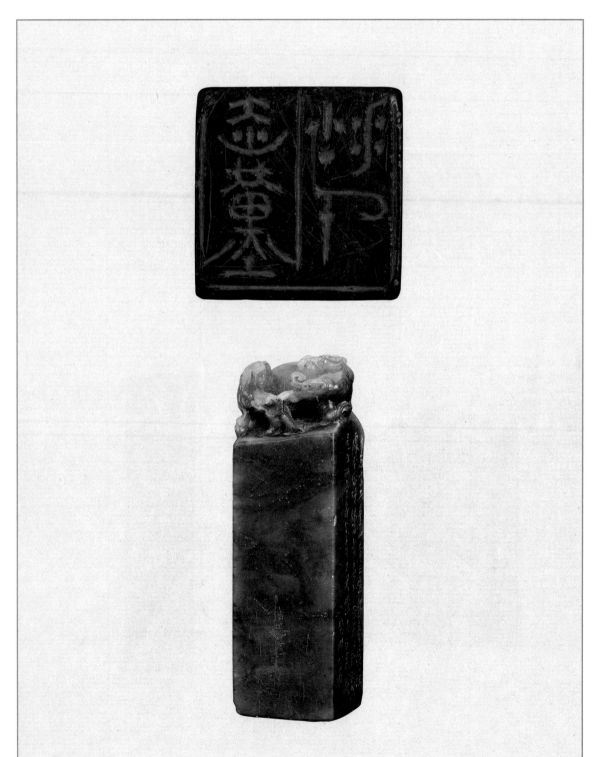

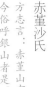

赤菫沙氏

方志言：赤菫山有三，唯鄞奉接壤處，今俗呼銀山者是。先秦舊稱鄞邑，由此受名，余有文考證之。石荒識。癸卯八月。

濮尊朱佛齋

彥沖兄好聚竹刻，有漢仲謙松陰讀畫樽、朱松鄰觀世音彌勒兩象最爲珍品，以名其齋。癸卯後四月，孟海治印。

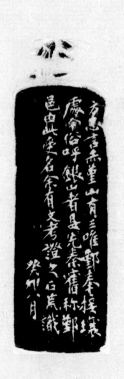

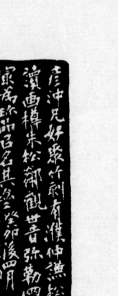

馮賓符

賓符老弟養痾西湖索刻。甲辰初夏，
孟海。

都良

西湖梅花開時，刻奉都良老友正畫。
癸卯，文若。

秦康祥

彥沖小鈢，孟海製，甲辰四月。

鋼八連

一九六四年社課，沙孟海。

五〇

康祥稽古

甲辰五月，刻奉彦冲兄臺是正。孟海。

硬骨頭六連

六連是一個戰略思想硬、戰鬥作風硬、軍事技術硬、軍政紀律硬的英雄連隊。一九六四年，沙孟海。

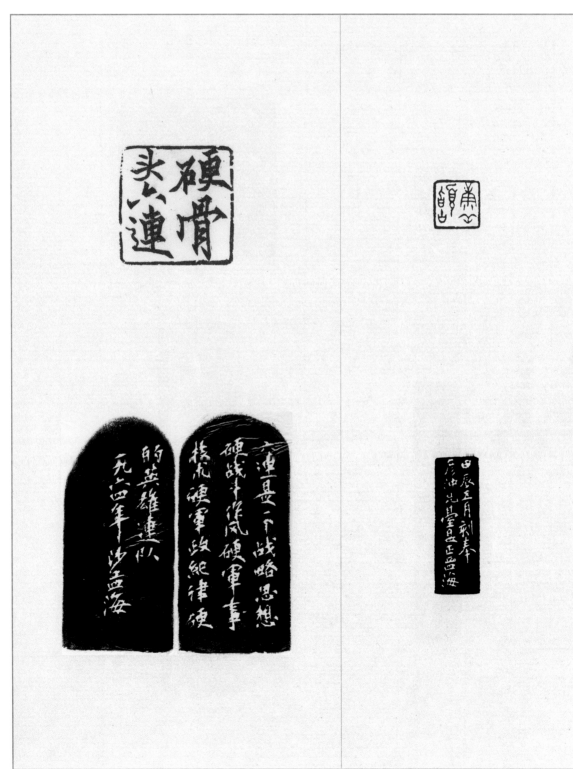

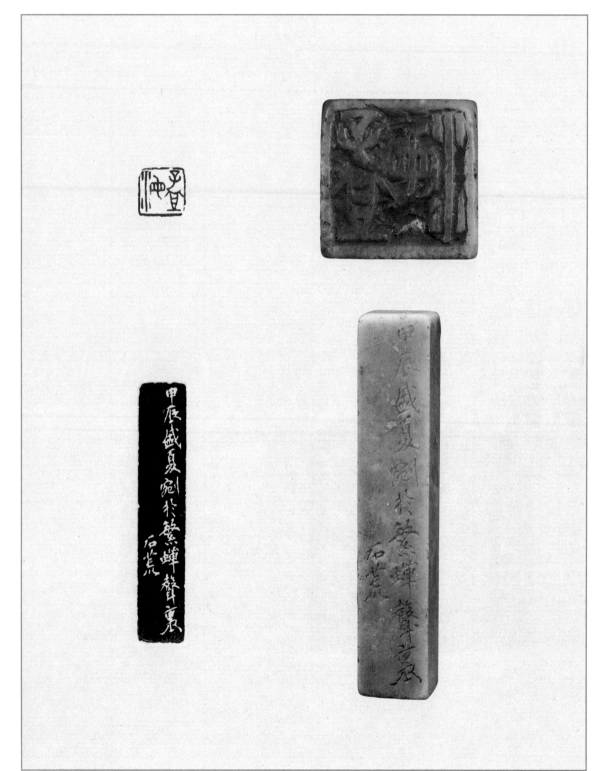

臨危不懼

一九六四年社課，沙孟海。

印廉

孟海為乾良刻，甲寅十月。

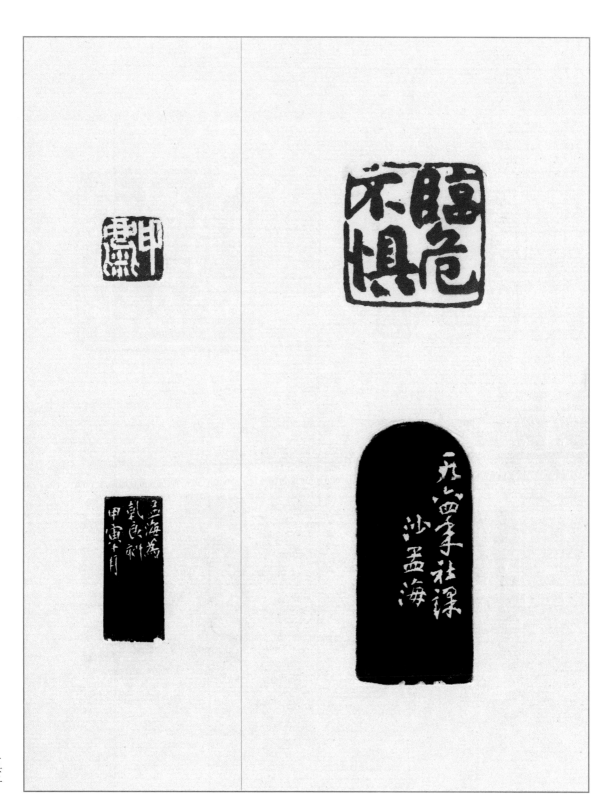

無限風光在險峰

毛主席詩句，爲遼寧省博物館製印。
一九六四年九月，沙孟海

金石刻畫臣能爲

甲寅，石荒。

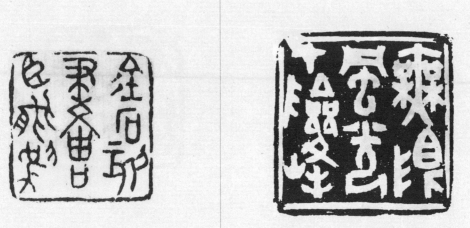

無限風光在險峰：語出毛澤
東《七絕·爲李進同志題所
攝廬山仙人洞照》。

金石刻畫臣能爲：語出唐代
李商隱《韓碑》：「愈拜稽
首蹈且舞，金石刻畫臣能爲。」

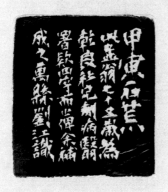

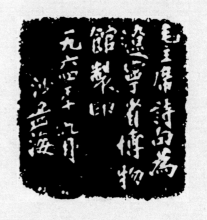

唐山

唐山，一九五四年四月，毛澤東同志視察唐山水泥廠。一九七六年秋，英雄的唐山軍民于此抗震救災重建家園。（郁重今補款）

沙長孺

沙文若信鈢

石荒刻于涪內水上。

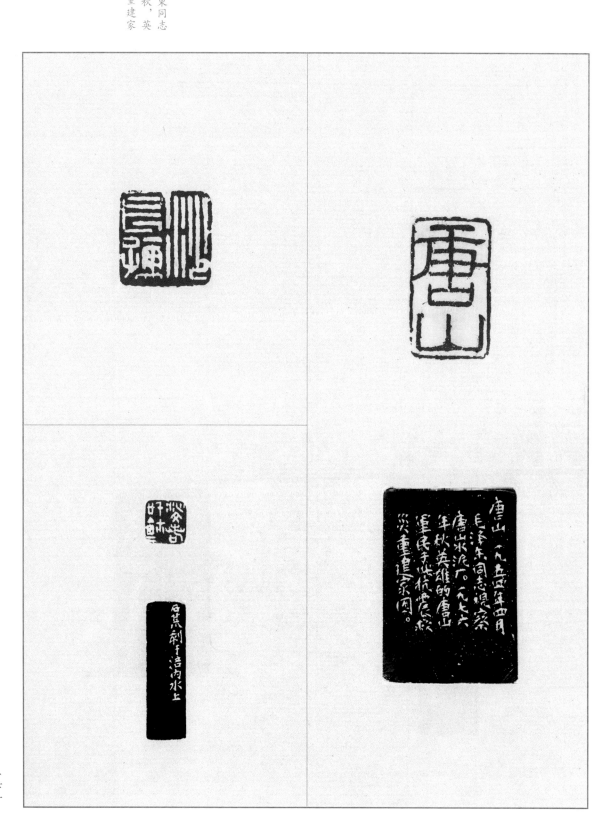

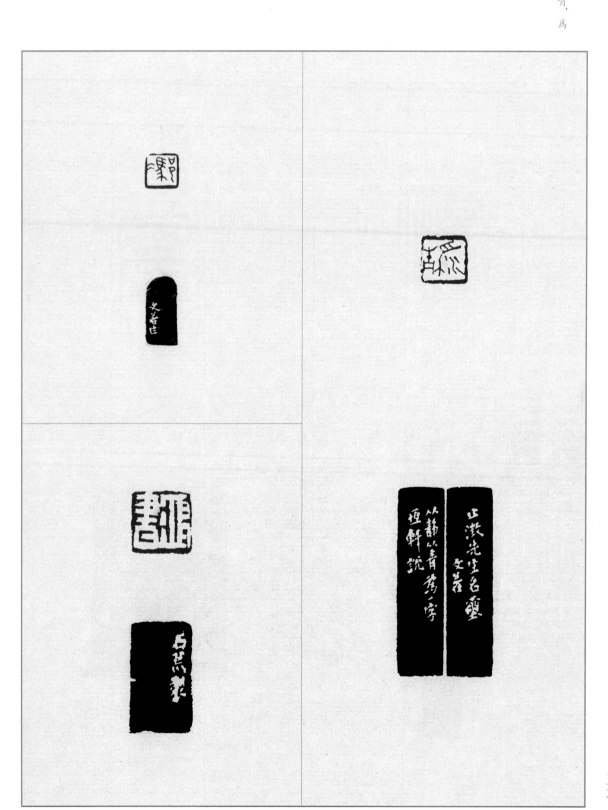

清

止澂先生名璽。文若。從靜從青，為
一字，恒軒說。

馮
文若作。

鴻書
石荒製。



五六

錢罕
文若製。

綽如
孟海。

李冰
冰子女士屬。沙村。

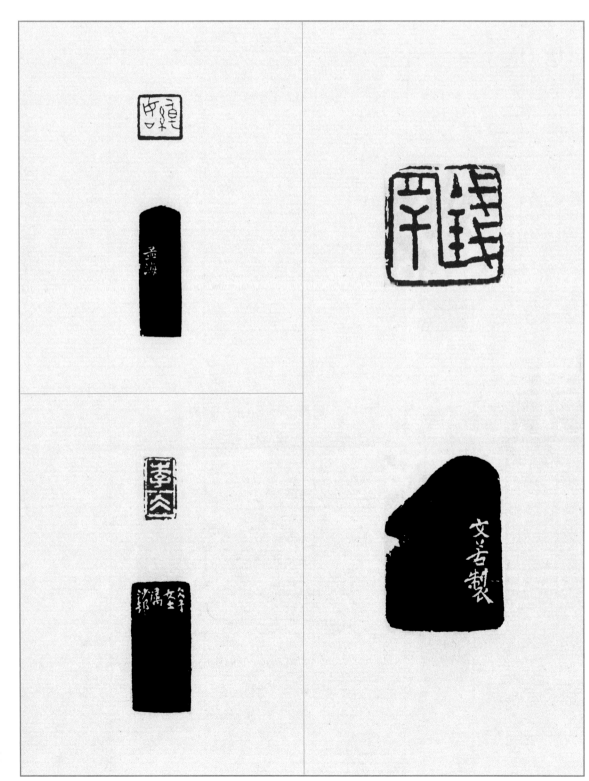

止澂

孟海為止澂先生製，即乞正畫。

更世

刻寄更兒石島，孟海。

聞左

文若為野鶴七兄。

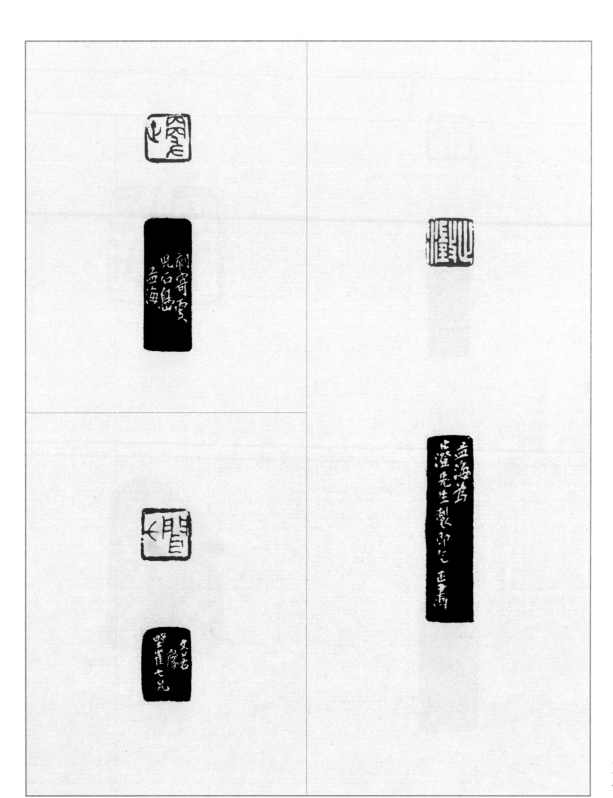

五八

罕

文若。

宛頏

蘭沙鑱石。

裴兮

朱夫人字印。若。

賓牟

賓牟以佳石索刻，爲亟成之。蘭沙記。

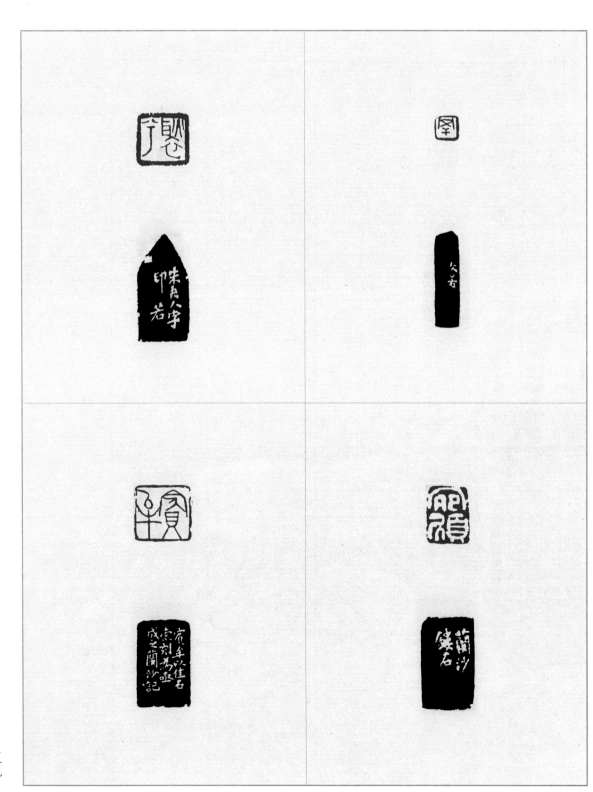

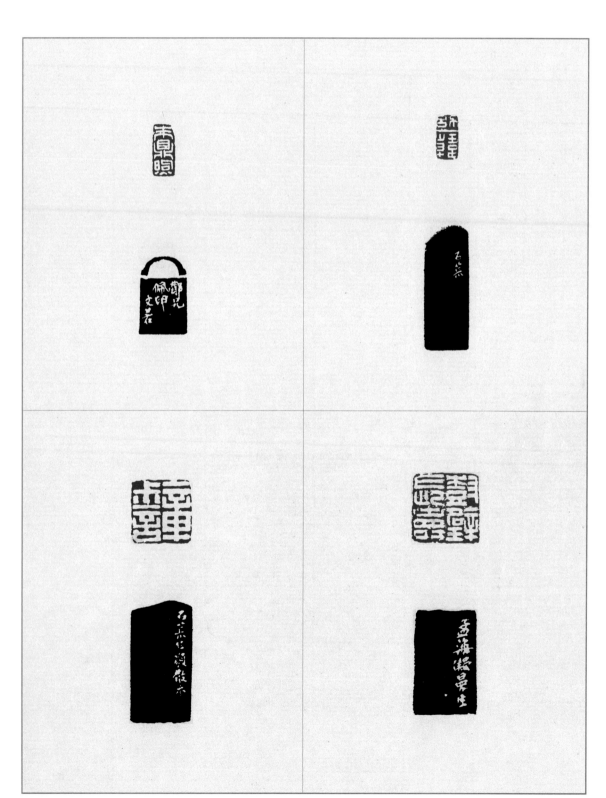

幼韓

石荒。

樹璧長壽

孟海擬曼生。

朱鼎煦

鄭兄佩印，文若。

章叔言

石荒作，類散木。

六〇

駿彦

擬完白。枕琴先生指謬，文若。

朱鼎煦印

石荒爲別宥仿漢朱文。

朱家驊印

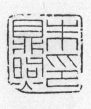

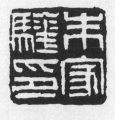

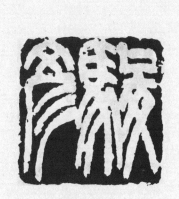

逢先知印

楊瑛私印
石荒。

君木無咎
文若檇玉印。

山陰任堇
孟海刻，笠守悲盦矩度。

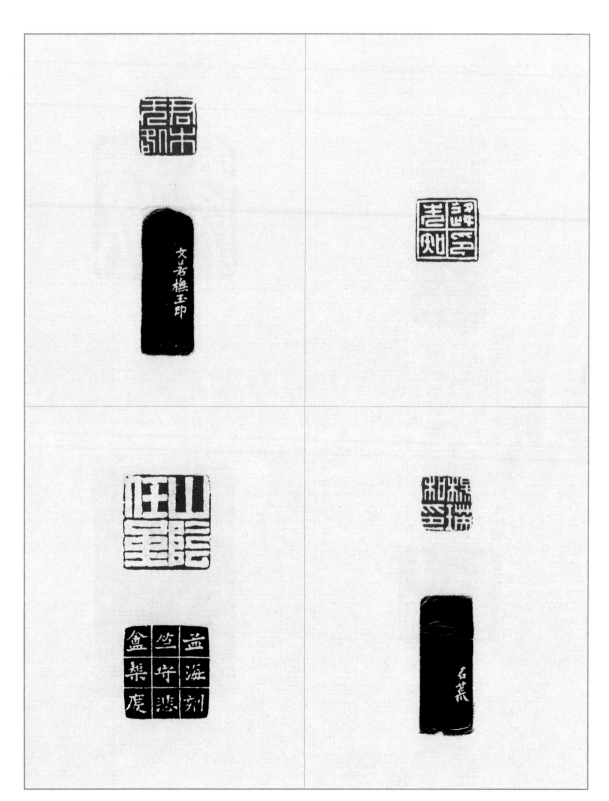

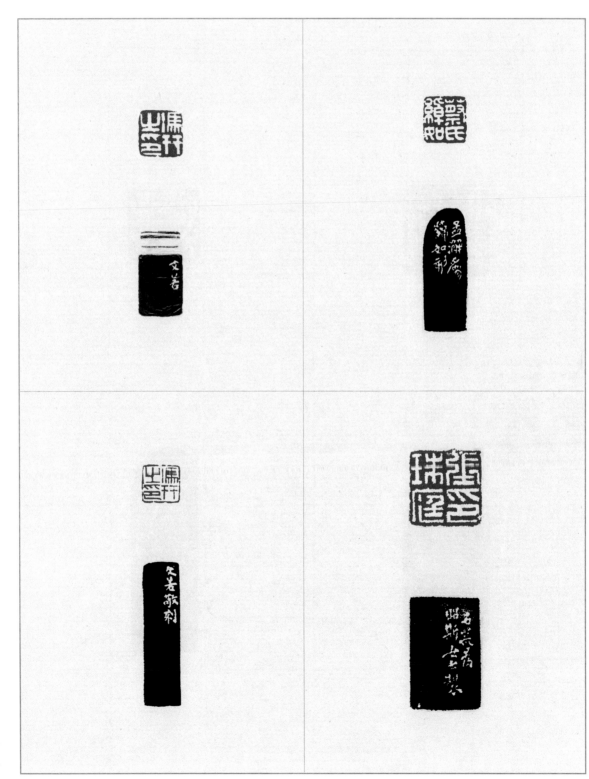

蔡氏綽如
　　孟澥為綽如刻。

張珠庭印
　　石荒為昭斯女士製。

馮玕之印
　　文若。

馮玕之印
　　文若。

馮玕之印
　　文若敬刻。

徐增祥

沙孟瀚刻字，陳巨來雕龍虎。矞來詩
詞有連句，畫亦有合作，印未聞有同
作者，有之自吾二人始。孟瀚志。

鄭張辟方章

文若鑒。

成都曾氏

虞璿印信
孟海學讓翁。

雲岫大利

臨川雙清止澂章

擬漢七字鑿印，刻奉止澂先生。文若。

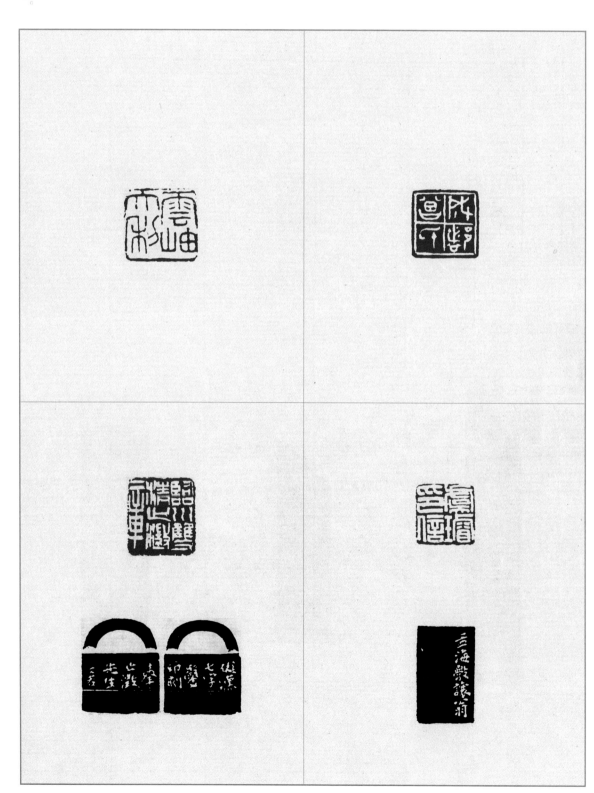

庚午蔡守

寒瓊先生督刻。沙文若。

童第周信鈨

蔚孫四兄屬刻，孟海。

胡適之印章

適之先生噱存，朱家驊贈石，沙文若
鎸文。

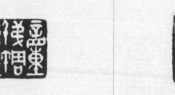

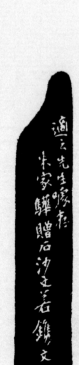

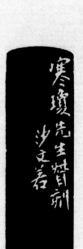

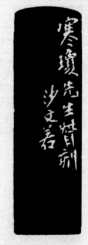

尹默：即沈尹默，原名沈君默，字中，號秋明，浙江吳興（今湖州）人。近現代書法家、詩人。著有《書法論叢》《秋明室雜詩》等。

尹默八十後作

壬寅社集，尹默先生有《水龍吟》一闋紀其事，承以寫本見詒，鐭此申謝。
孟海。

鶴皋長年

沙村擬古刀布文爲之。

沈蔚文畫記
石荒。

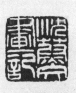

蘇盦
以曼生之法擬泥封。石荒。

悲回風
回風先生命弟子文若刻。

坦園灌夫
君肅先生屬。文若。

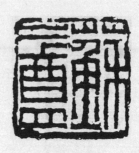

守歲廬
　石荒。

好麗樓
　蕙風先生取《韓詩外傳》語以名其樓，
　文若爲治印識之。

瞻明室藏

恭祖舊軒
　『恭祖舊』三字見《管子》，孟海刻於
　渝州。

在山泉館

取法在龍泓、完白之間，孟海刻於武林。

澄懷堂主

孟海貌漢，許書『澄』但作『澂』，明
以前亦無以『主』字入印者，今從衆也。

七〇

寶姜堂印

孟澥。

秋明室辭翰

尹默先生訓畫，孟海擬戰國鈢。

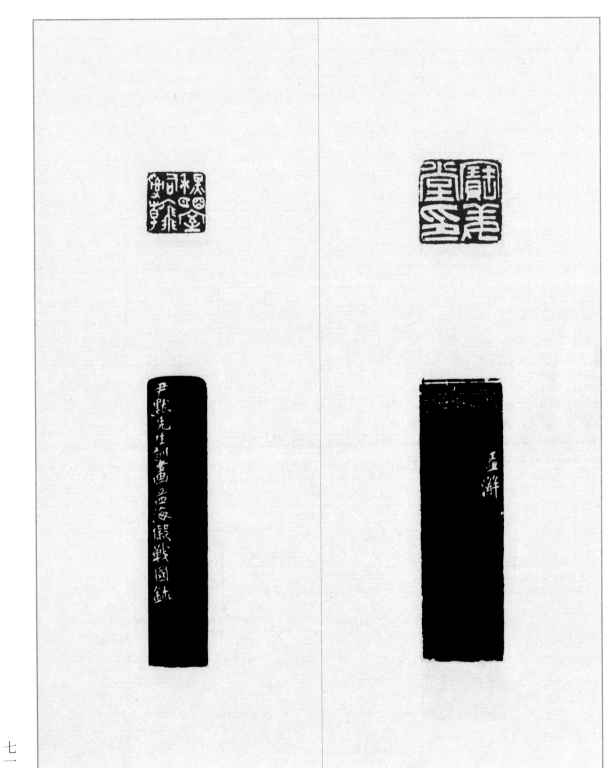

小莽蒼蒼齋

須曼那室

勞勞亭長

是爲雙氏在山泉館藏物

文若刻于杭。

七二

鎮海李景韓所藏書畫

景韓仁兄屬刻九字書畫記，輒仿漢人
封完印信爲之。沙村。

遠翁審定

遠翁審定書畫之記。沙村製。

千秋

鄦卿兄屬，文若倚裝。

半港村人

冰老別暑。石荒。

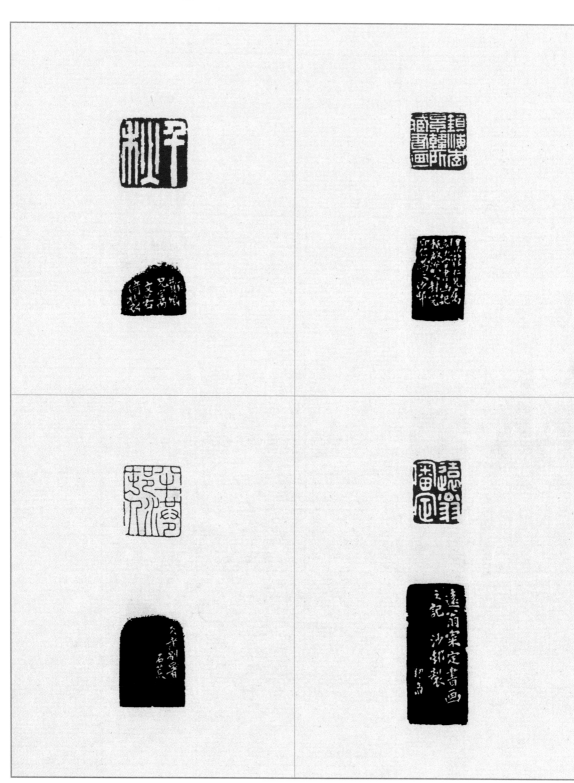

勞人草草

古之沉冥

夜闌無寐，起坐刻此。

實事求是

孟海製。

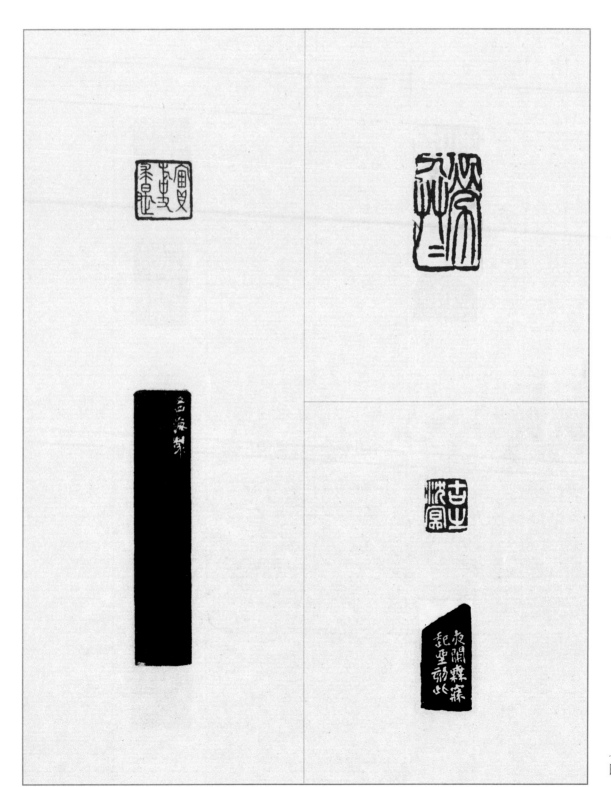

哈爾濱

哈爾濱。一九五〇年二月二十七日，毛澤東同志至此視察，揮筆書寫『不要沾染官僚主義作風』等五幅題詞。沙孟海先生治印，郁重今補款。

烟雲供養

石荒

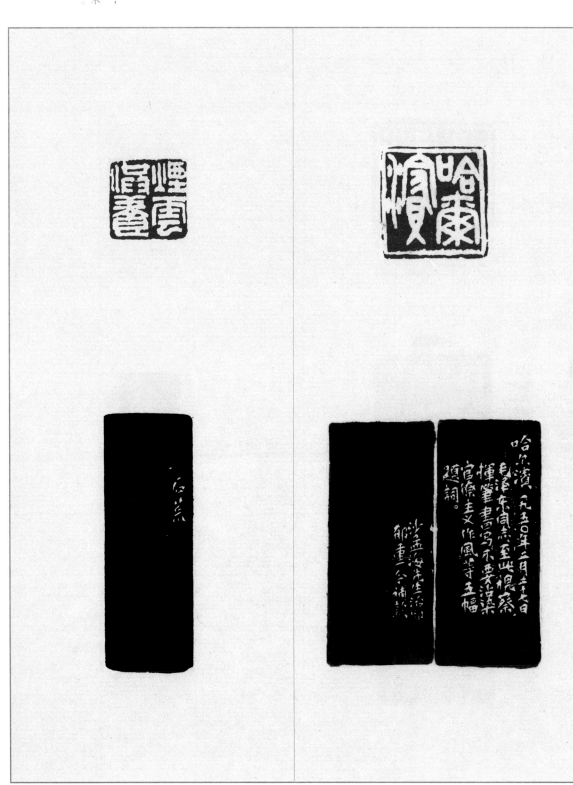

『年開第七裘』，白香山詩句，孟海自
用印。

江山如此多嬌

『江山如此多嬌』，毛主席詞句。英田
同志正篆，沙孟海製。

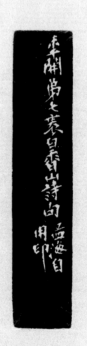

江山如此多嬌：語出毛澤東
詞《沁園春·雪》。

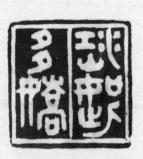

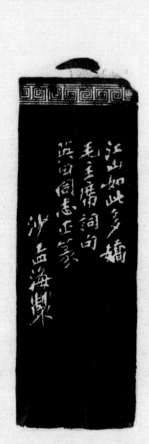

月色夫人：即談月色，原名
古溶，字月色，以字行，晚
號珠江老人，廣東順德龍潭
鄉人。工詩、善書畫、篆刻。

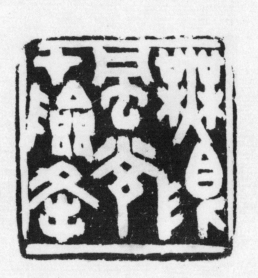

無限風光在險峰

綠利市堪
　月色夫人愛寫綠梅，屬治是印。孟海
寫廣州東山

於越瀕海之民
　孟海急就。

受天雅性生不雜玩

唐李渤《桂林中隱山題字》，蕙風先生

令刻，文若。

乞食餓鷗之餘寄命東陵之上

偶然題作木居士

叔孺篆，孟海刻。



下筆已到烏絲闌

黃山谷詩：「俗書喜作蘭亭面，欲換

凡骨無金丹。誰知洛陽楊風子，下筆

已到烏絲闌。」

石荒法匋文，「却到」

誤「已到」。

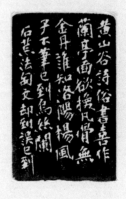

家在龍津鳳麓間

明賢有此天趣，浙皖兩派所胎息，可
得而見焉。沙村。

蕭條高寄不與時務經懷

木師以興公語令刻印。夫子自道，小
子識之。文若。

蕭條高寄不與時務經懷：語
出南朝宋劉義慶《世說新
語‧品藻》：（孫興公）時
復托懷玄勝，遠詠《老》《莊》，
蕭條高寄，不與時務經懷。

八〇

虛和秀整，饒有書卷清氣，蕙風絕賞會之，謂神似陳秋堂，信然。

——吳昌碩爲沙孟海印冊題語

浙人不學趙撝叔，偏師獨出殊英雄。文何陋習一蕩滌，不似之似傳讓翁。我思投筆一塵戰，筎鼓不竟還藏鋒。

——吳昌碩《題蘭沙館印式》

其高弟子沙孟海，詩、古文辭，能紹述師法，尤工刻印，虛和秀整，饒有書卷清氣，于近世印人，神似陳秋堂；篆法尤極研究，無屑雜遷就之失。缶翁絕契賞之，謂後來之秀，罕其倫比。

——況惠風《餐櫻廡漫筆》

深得古璽體勢之妙，不徒以漢法見長。

——馬一浮爲沙孟海題語

又覺君篤于情義，于國、于親、于師、于友皆懇款出肺腑，所作每流露于不自覺。

——王蘧常《沙孟海論書叢稿序》

沙老的古璽印要高于繆篆印，而朱文印的巧思又略勝于白文印。作爲一個篆刻大家，沙老印以取材的多、風格的變以及古樸厚重的格調勝。他強調刀痕的自然顯露，但厭對有意做作鑿刻，這種格調是可以上溯吳缶老的印風，但又不只是缶老印風的簡單翻版。

——陳振濂《沙孟海書法篆刻論》

以近代篆刻史人物論，沙孟海是晚近印學界的一代宗師，一個明確的象徵。

——陳振濂《近現代篆刻史》

圖書在版編目（CIP）數據

沙孟海篆刻名品 / 上海書畫出版社編. --上海：
上海書畫出版社，2022.10
（中國篆刻名品）
ISBN 978-7-5479-2919-3

Ⅰ.①沙… Ⅱ.①上… Ⅲ.①漢字－印譜－中國－現
代 Ⅳ.①J292.42

中國版本圖書館CIP數據核字（2022）第187405號

中國篆刻名品 〔二十四〕

沙孟海篆刻名品

本社 編

責任編輯	李劍鋒
編　輯	楊少鋒
審　讀	陳家紅
責任校對	田程雨
封面設計	劉　蕾　陳綠競
技術編輯	包賽明
出版發行	上海世紀出版集團
	⑨ 上海書畫出版社
地　址	上海市閔行區號景路159弄A座4樓
郵政編碼	201101
網　址	www.shshuhua.com
E-mail	shcpph@163.com
製　版	杭州立飛圖文製作有限公司
印　刷	浙江海虹彩色印務有限公司
經　銷	各地新華書店
開　本	889×1194 1/16
印　張	5.5
版　次	2022年12月第1版 2022年12月第1次印刷
書　號	ISBN 978-7-5479-2919-3
定　價	伍拾捌圓

若有印刷、裝訂質量問題，請與承印廠聯繫